Mildred Pérez Pérez
Guía para Maquillaje Profesional

2019
Copy Right
Derechos Reservados
Se prohíbe la Reproducción Total o Parcial de este libro

El maquillaje es nuestro aliado

Dedicatoria

Dedico este libro a mi familia. Mi madre Delia que ya no está pues partió al cielo con papá Dios, mi hermanita del alma Dra. Wanda I. Pérez quien también le acompaña. A mi padre Segundo Pérez (Dimo) que me dió junto a mami los mejores valores y fue ejemplo con una vida digna de lo que es ser un hombre de honor. Mi único hermano varón Noel I. Pérez y mis hermanas Saraí Pérez y Lourdes Pérez. Mis tres sobrinos Héctor I. Pérez, Rosa de Lourdes Pérez y Adriel Jiménez Pérez.

A Dios sea toda la Gloria y Honra por permitirme cumplir este sueño.

A todas mis amistades y seguidores que han creído en mi y en mi talento.

GRACIAS

Mildred Pérez Pérez

Contenido

Dedicatoria	4
Introducción	8
Tipos de piel y como debemos cuidarla	9-10
Brochas y sus usos	11-22
Morfología del rostro y Visagismo	23-40
Diferentes tipos de rostros y sus correcciones	27-33
Corrección de labios	34
Corrección de los diferentes tipos de ojos	34-40
Colorimetría	41-42
Tonalidades de sombras que favorecen los diferentes Colores de ojos	43
Referencias	44
Notas	45

Introducción

No puedo describir la emoción que me embarga al lograr este sueño. Al momento de escribir esta introducción ya he culminado mi libro. Ver su contenido, carátula y ver mi rostro como protagonista en esta portada me emociona en gran manera. Siempre he sido una mujer muy luchadora, trabajadora, emprendedora y muy creativa. Tengo un lema que escuché en alguna ocasión, nunca lo olvidé y lo hice mío "Todo el que ha alcanzado grandes cosas en la vida es por que algún día las soñó". Yo siempre he ido en busca de mis sueños y nunca me he sentado a esperar que lleguen de la nada. Llegó mi momento de cumplir uno de mis sueños y hoy les presento mi libro **"Guía para Maquillaje Profesional"**

Tipos de Piel y como debemos cuidarla

Cuidado básico diario:

1- Limpiar tu rostro en la mañana y noche con un producto para tu tipo de piel. No debes omitir ningún paso:
 A- desmaquillarte si procede
 B- usar crema limpiadora
 C- utilizar un tónico
 D- hidratar
 E- una vez por semana exfoliar y/o utilizar alguna mascarilla
 F- en las mañanas luego de la hidratación y antes del maquillaje utilizar filtro solar no menor de 50 + spf

Nunca, nunca acostarse con maquillaje.

1- Piel Seca: Esta se caracteriza por la presencia a temprana edad de líneas de expresión, luce opaca, se ve deshidratada por carecer de aceite y agua, se siente tirante, la zona en los lados de la nariz se ve rojiza y muchas veces escamosa.

Su cuidado debe ser con los productos para piel seca, no utilizar ningún producto que contenga alcohol, beber mucha agua, no utilizar agua caliente al lavar el rostro y mantenerse con hidratante apropiado todo el tiempo.

2- Piel Grasa: Esta piel contrario a la seca produce más grasa de lo normal, se caracteriza por poros abiertos, suelen salir barritos y espinillas negras, es brillosa y el maquillaje tiende a deshacerse en pocas horas.

Su cuidado debe ser con productos para piel grasa, no tocar los barritos, mantenerla limpia pero siempre usando el hidratante apropiado el cual debe ser en gel o sérum. También es importante utilizar un matificador antes del maquillaje para ayudar a que no genere tanta grasa y dure el maquillaje.

3- Piel Mixta: Este tipo de piel genera más grasa en la zona T osea frente, nariz y el mentón. El resto de rostro es normal o podría ser hasta seco. Refleja poros abiertos en las zonas grasas y tiene mucho brillo.

Su cuidado debe ser con productos para la piel mixta, se recomienda también los productos en gel y espumas para su limpieza y el hidratante debe ser en sérum o gel. Mantener cuidado de las áreas secas por lo que tiene que mantener ese equilibro de como tratar la zona T y las zonas secas. Al maquillarse se recomienda también un matificador en solo la zona T para evitar el que se deshaga el maquillaje prontamente.

4- Piel Normal: Esta piel es ideal pues mantiene un balance perfecto.

Su cuidado debe ser el cuidado básico diario que ya explicamos, pero no se puede bajar la guardia y hay que seguir los pasos sin alterar ninguno.

Brochas y sus usos:

1-Brochas para polvos: Se utilizan para los polvos sueltos o compactos y para limpiar las áreas. Para todo lo que sea polvo se recomienda brochas de cabello natural, aunque ya vienen muchas sintéticas de muy buena calidad que hacen lo mismo que las de celdas naturales.

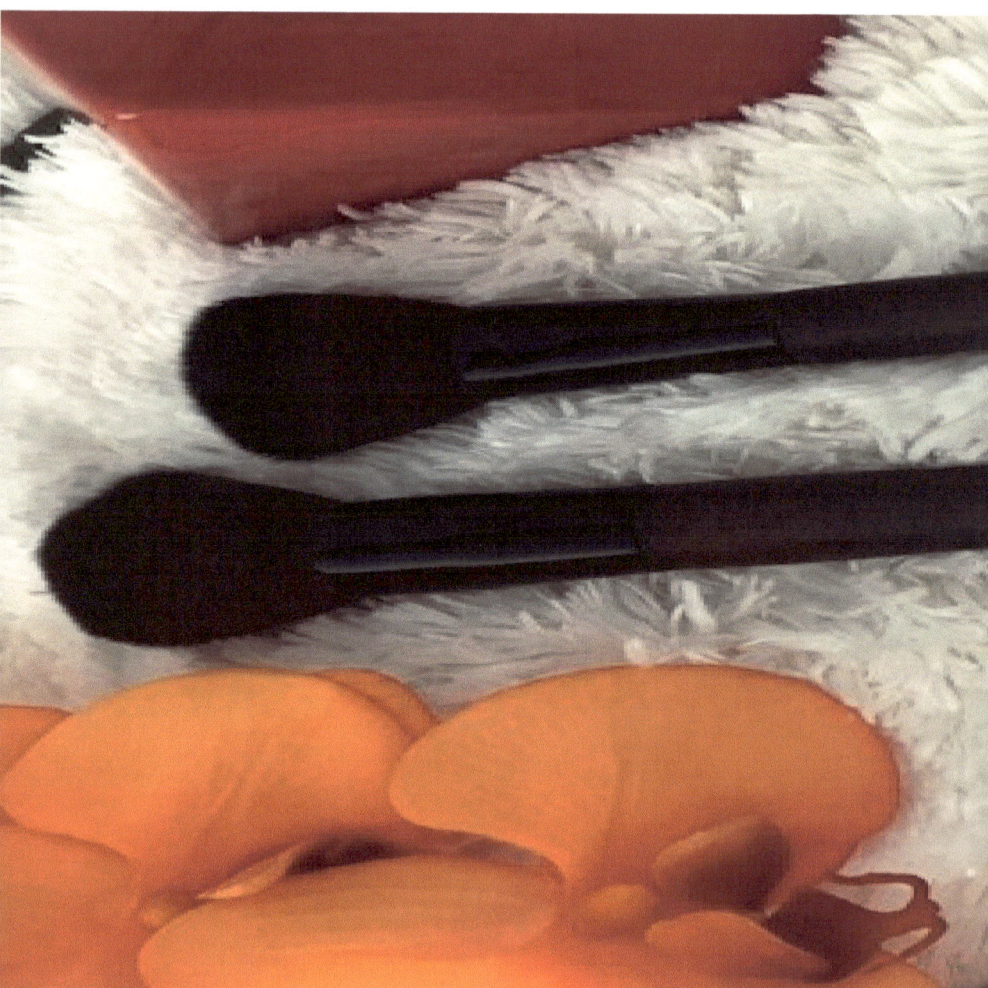

2- Brochas para la base: Las brochas para las bases pueden ser la mofeta, kabuki flat top, o la llamada lengua de gato. La lengua de gato es ideal pero si se hacen los contornos en crema antes de la base se debe aplicar la base con la mofeta ya que su aplicación es en forma de puntos sin arrastrar y se difumina con una esponja para evitar borrar los contornos. Todo lo que sea en crema se usa brochas con celdas sintéticas.

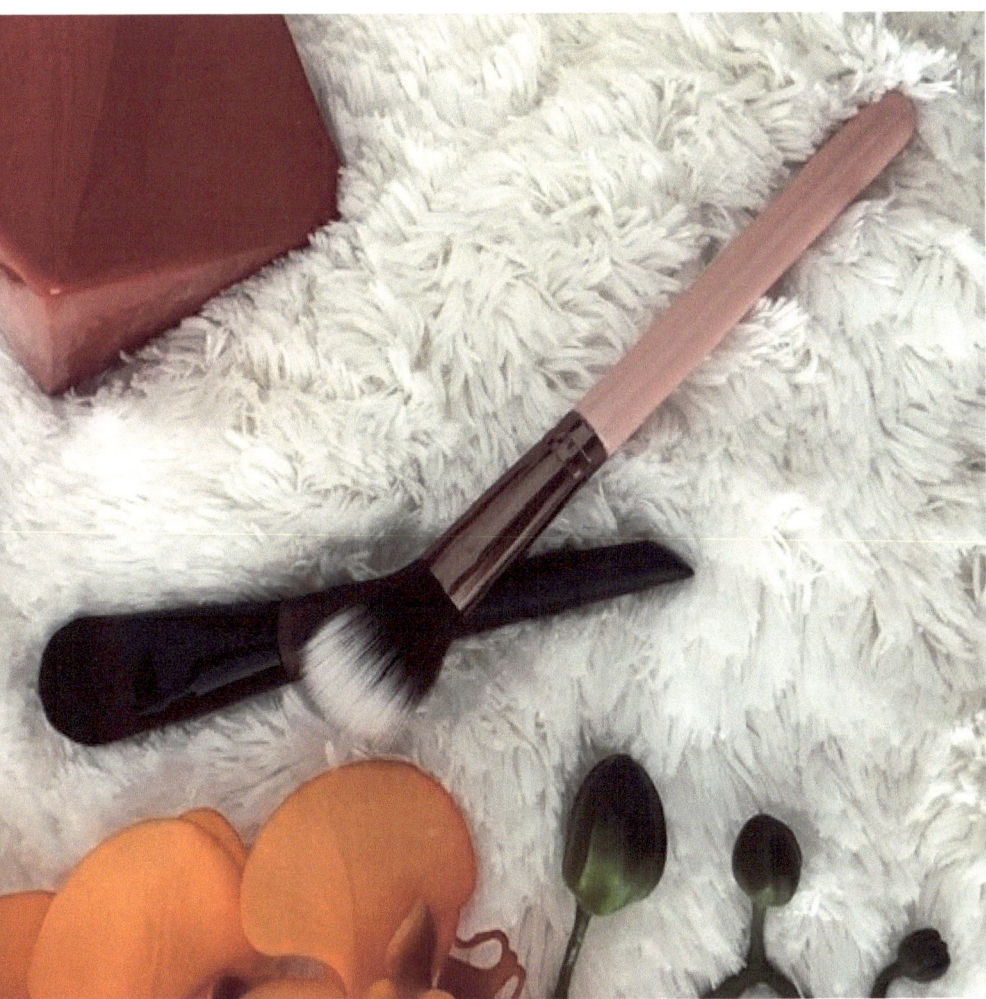

3- Brochas para ojos: Para el párpado fijo se usan las de blending con la punta en forma de pico o planas pero para el párpado móvil se utilizan las que se les conoce como brochas de aplicación y son planas. Se usan de celdas naturales si usamos sombras en polvo y sintéticas para sombras en crema.

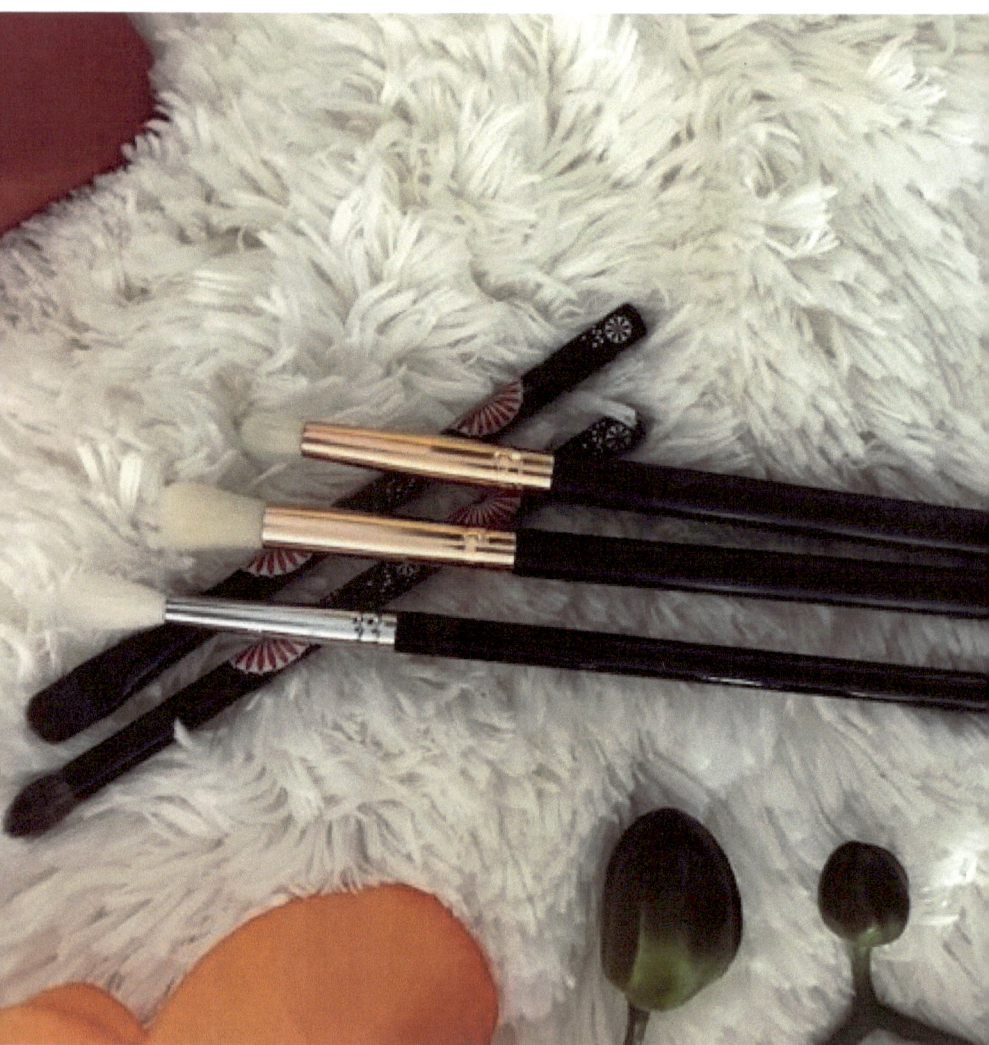

4- Brochas de cejas: Esta brocha tiene un corte biselado y es de cabello sintético, es bien fina para mayor precisión.

5- Brocha para los labios: Es muy fina y delicada y es de cabello sintético.

6- Brocha de corrector: Esta brocha es una lengua de gato pero más pequeña, sirve además para limpiar las cejas con el corrector.

7- Brocha para el rubor: Esta brocha es muy parecida a la de polvo pero un poco más pequeña. También nos puede servir para el iluminador.

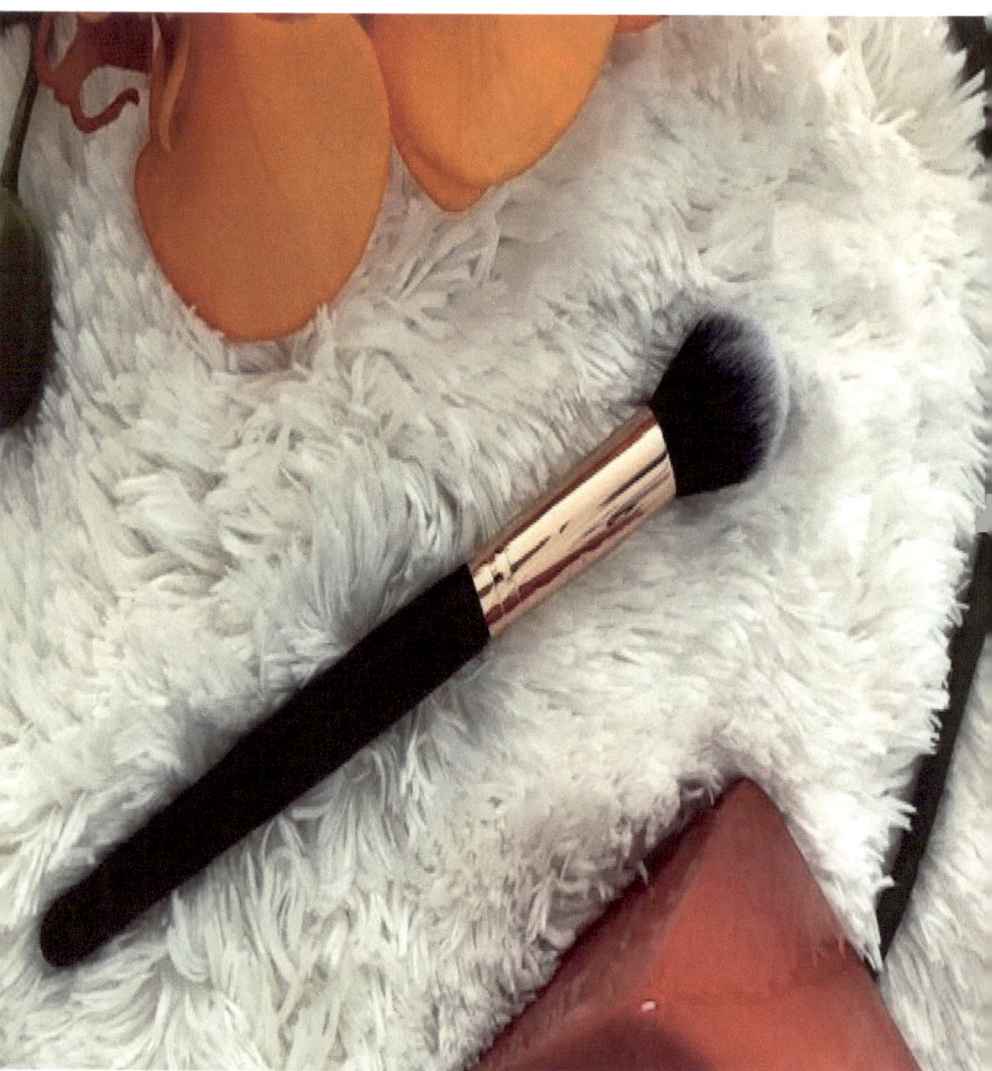

8- Brocha para delinear: Esta es también sintética pues debe ser firme y se usa para el Cats eyes o cualquier otra área a delinear.

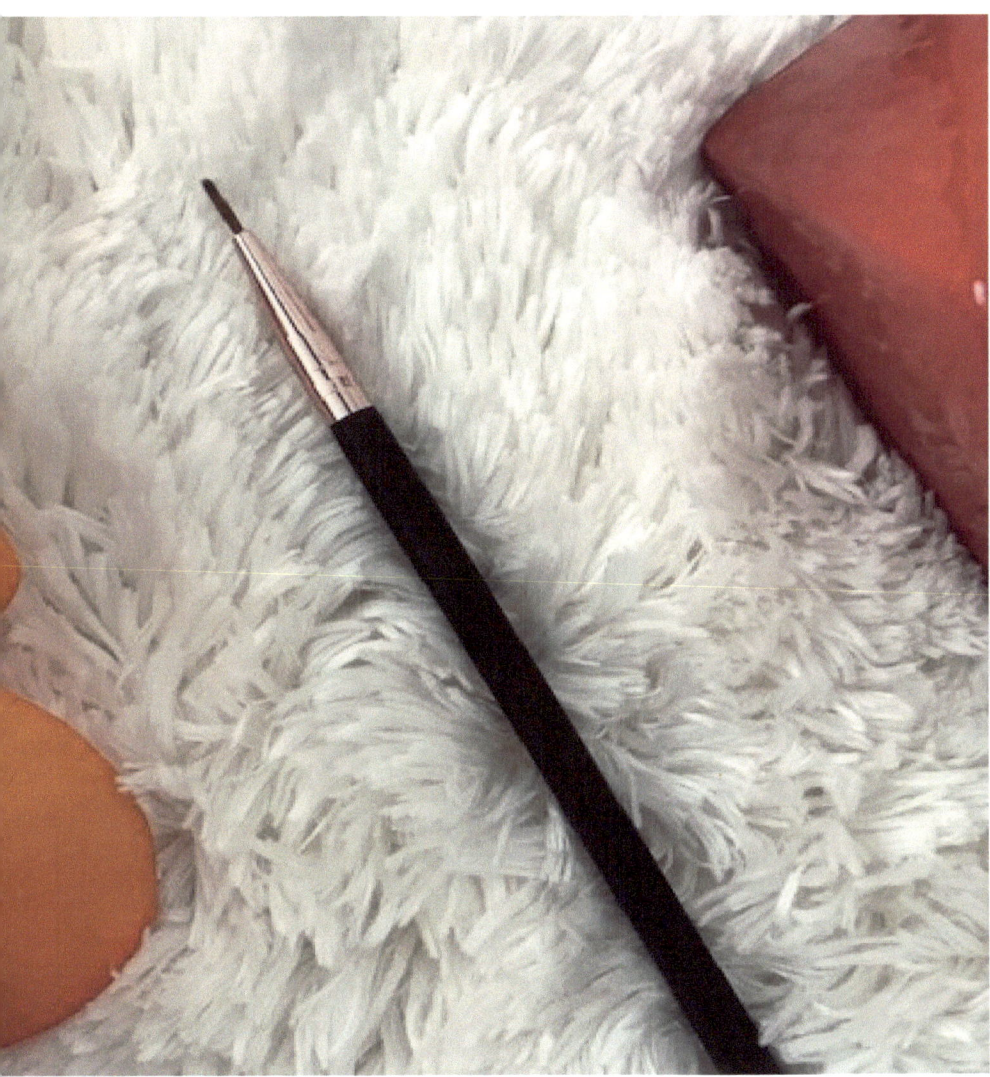

9- Brocha para iluminador: Se puede usar la misma brocha del rubor si no es demasiado grande. También muchas personas usan las de abanico. La función principal de la brocha de abanico es limpiar debajo de los ojos cuando se han utilizado sombras que podrían caer sobre el rostro ya maquillado y dañar el mismo.

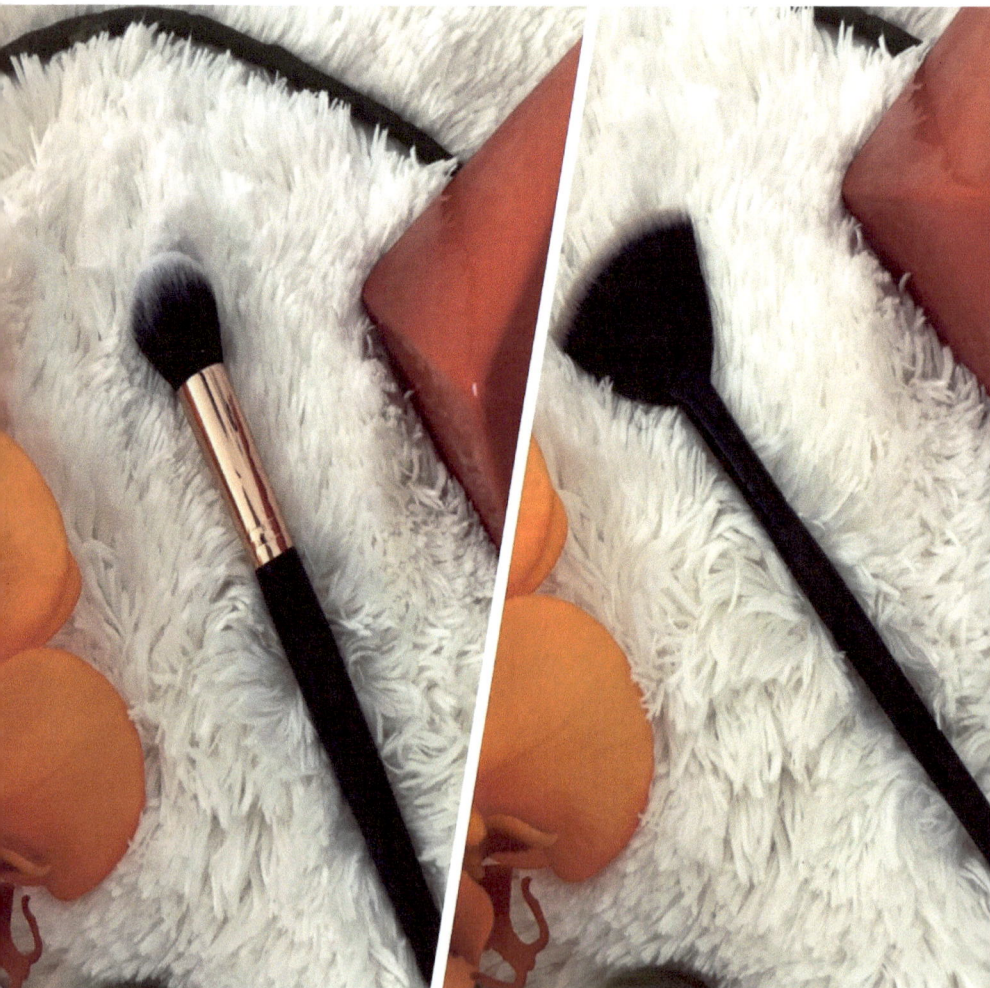

10- Brocha para contorno: Esta brocha suele tener un ángulo que se acomoda a la zona del pómulo aunque hay personas que las prefieren rectas.

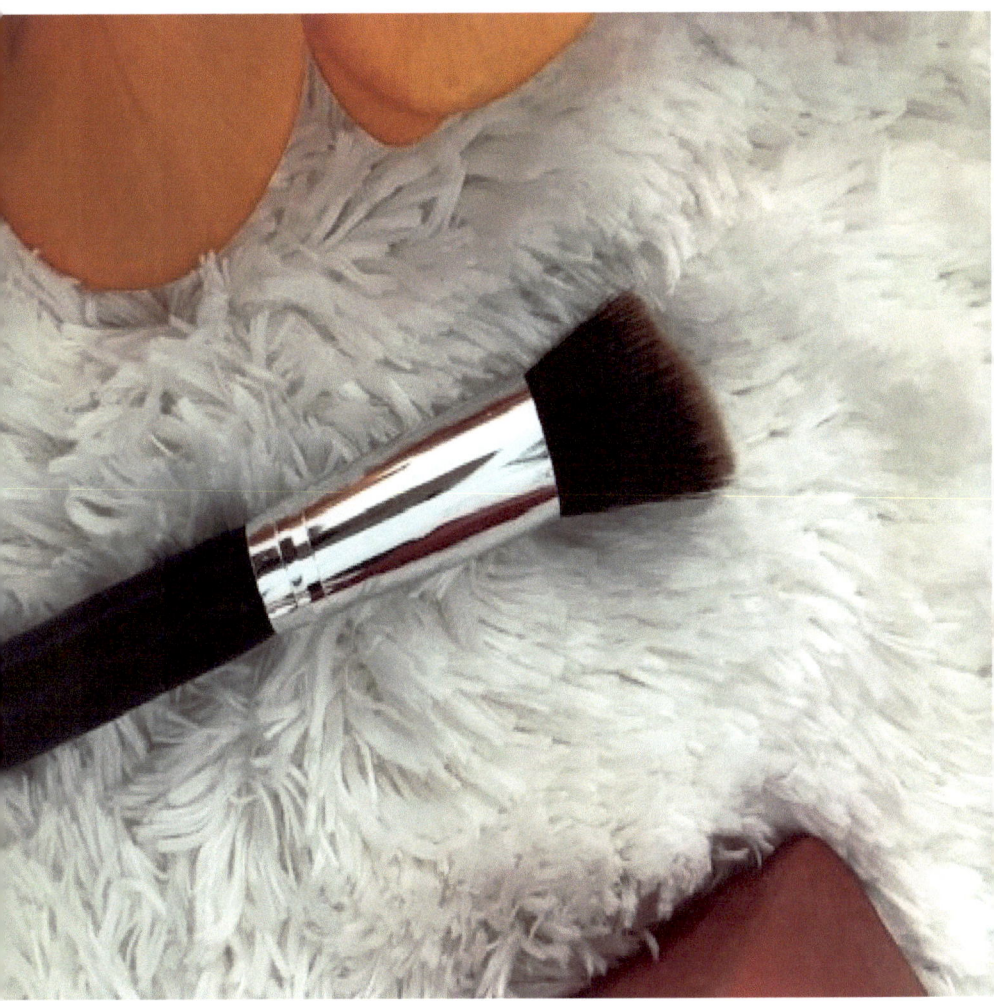

11- Brocha pencil (lápiz): Esta brocha nos facilita el trabajo al difuminar sombras en áreas pequeña o cuando queremos tener un control de difuminar sin pasarnos de un área, como por ejemplo difuminar una línea en el párpado. Vienen en diferentes tamaños y se recomienda tener varias de ellas.

12- Cepillo para cejas: Con este cepillo peinamos las cejas, difuminamos cuando usamos pomada, lápiz o polvo para pintarlas.

Morfología del rostro y Visagismo

La morfología del rostro se define como el estudio del rostro y sus dimensiones y formas. Podemos saber que tipo de rostro tenemos en términos de forma y dar paso a las correcciones necesarias para llevarlo al rostro armónico que es el rostro ideal para maquillaje conocido como rostro ovalado. Las correcciones del rostro se conocen como visagismo en las que trabajamos con la regla del claro-oscuro. Las correcciones oscuras sirven para estrechar, reducir y hundir. Las correcciones claras sirven para dar amplitud, volumen, dar luz y ensanchar.

El rostro se divide en tres zonas en forma Horizontal: La primera zona es la intelectual, la segunda, la afectiva y la tercera, la sensitiva. En forma vertical se divide a la mitad y esta a su vez se subdivide en mitades.

Estas divisiones se plasman en un dibujo para poder ver de lo hablamos, pero en la realidad no podemos dividir el rostro de ninguna persona, solo lo visualizamos para hacer nuestro análisis teniendo en cuenta estas reglas. Esto nos ayuda a ver la proporción de cada división y las áreas a corregir.

División de Rostro Horizontal

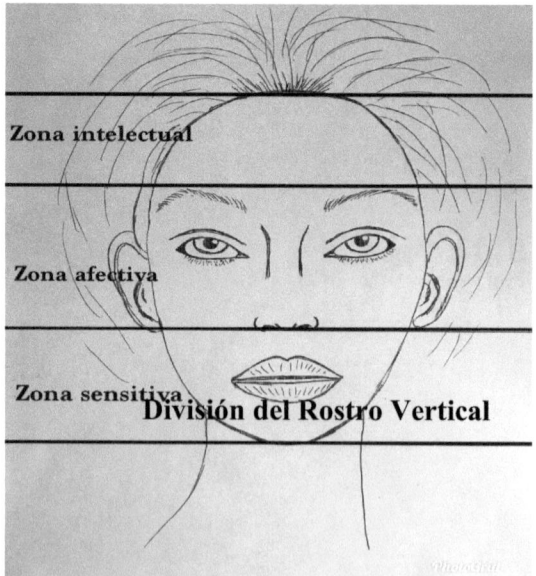

División del Rostro Vertical

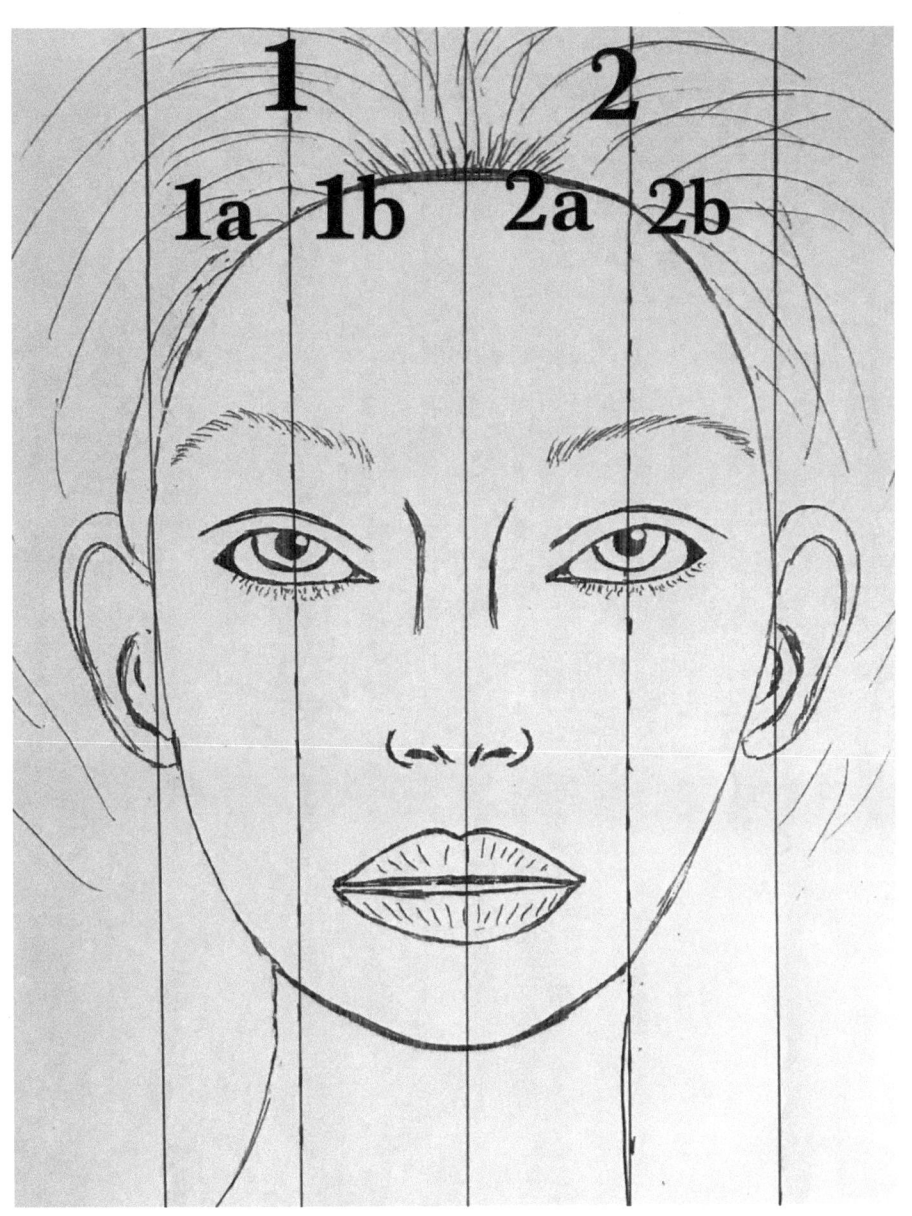

23

Morfología del ojo

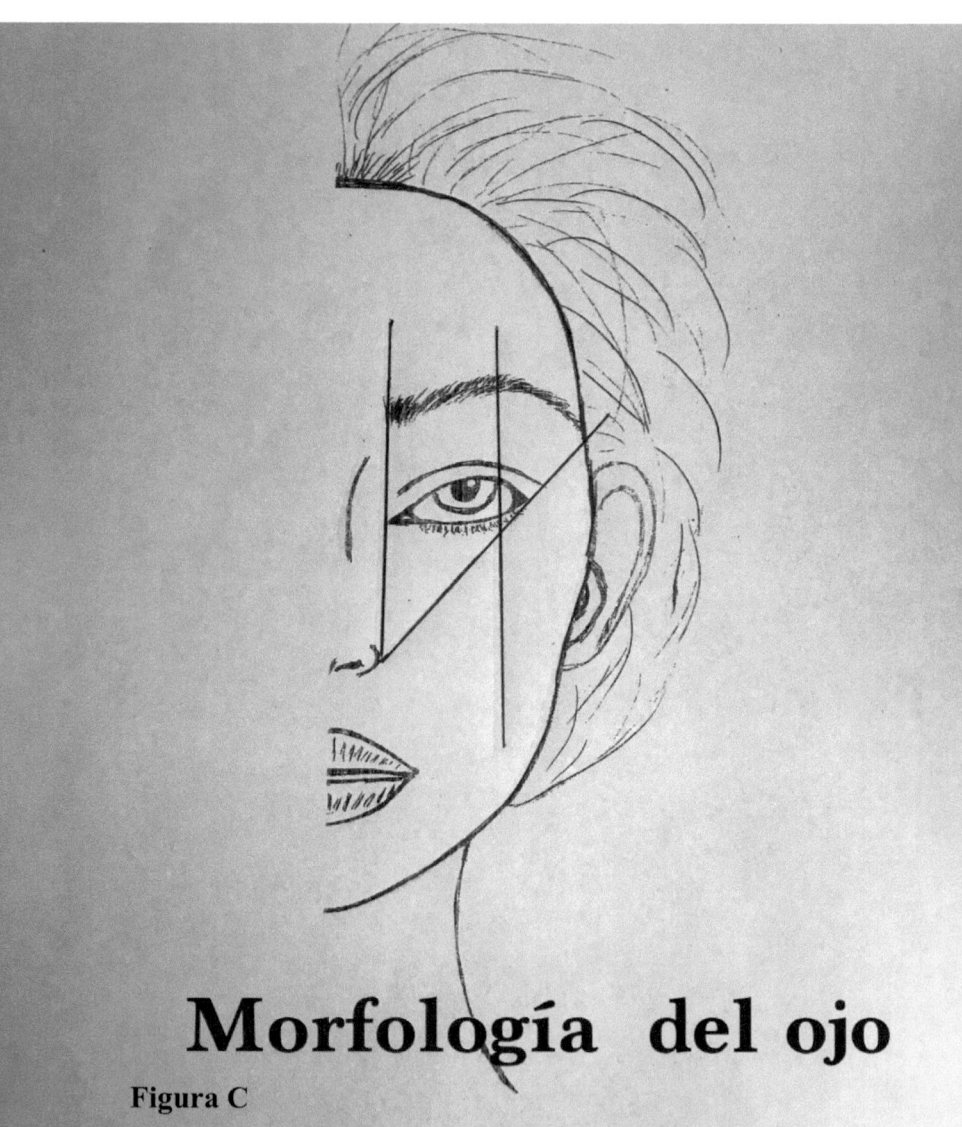

Morfología del ojo
Figura C

Datos que caracterizan un rostro armónico:

1- El punto medio del iris mirando de frente debe coincidir con la comisura del labio (osea donde termina el labio) sin sonrisa.

2- La distancia que debe haber entre un ojo y otro es el tamaño de uno (en el centro).

3- El orificio de la nariz debe coincidir con las líneas que definen el arco de cupido.

4- La parte de arriba de la nariz, osea la base donde comienza el tabique debe ser igual que el ancho del ojo abierto.

5- Para la armonía en los ojos y cejas trazamos una línea recta desde la aleta de la nariz hacia arriba llegando a las cejas (ahí deben comenzar las cejas) y otra desde la aleta de la nariz hacia la parte externa del ojo donde deberían terminar las cejas. El punto más alto de la ceja debe ser donde termina el iris del ojo mirando de frente. Refiérase a la **Figura C.**

Diferentes tipos de rostros y sus correcciones

Rostro Ovalado: Es el rostro ideal. La frente es un poco más ancha que la mandíbula. Tiene un equilibrio perfecto y no necesita corrección, solo se aplica luz en la zona central, ruboriar y contornear los pómulos para potenciar los contornos naturales.

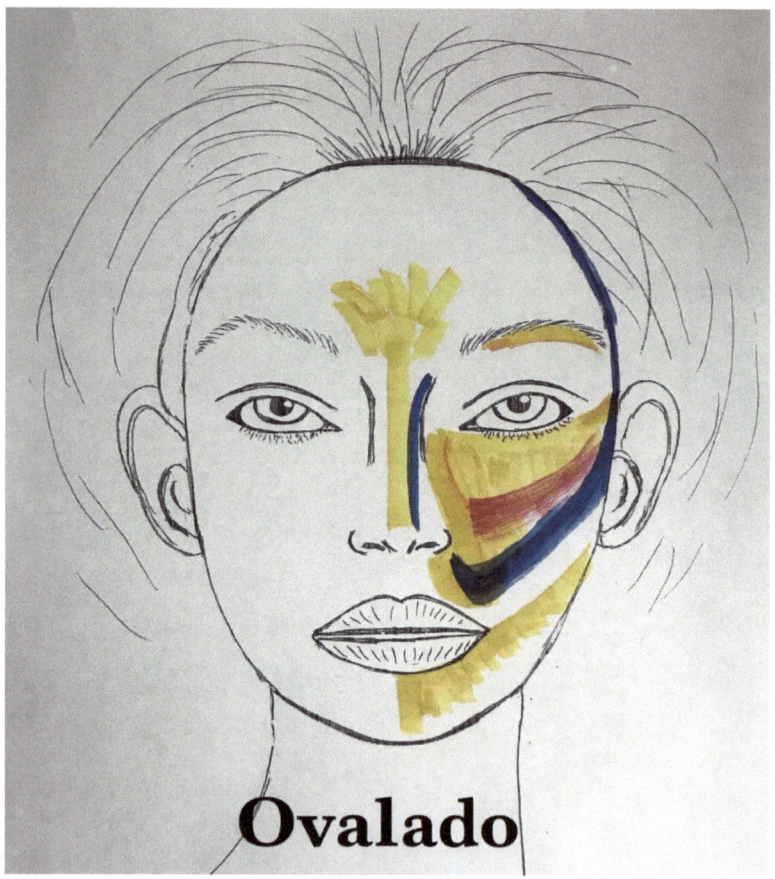

Leyenda: Azul –oscuridad Amarillo- luz Rojo -rubor

Rostro corazón o triángulo invertido: Este es un rostro considerado como muy exótico. La frente es ancha y la mandíbula es estrecha.

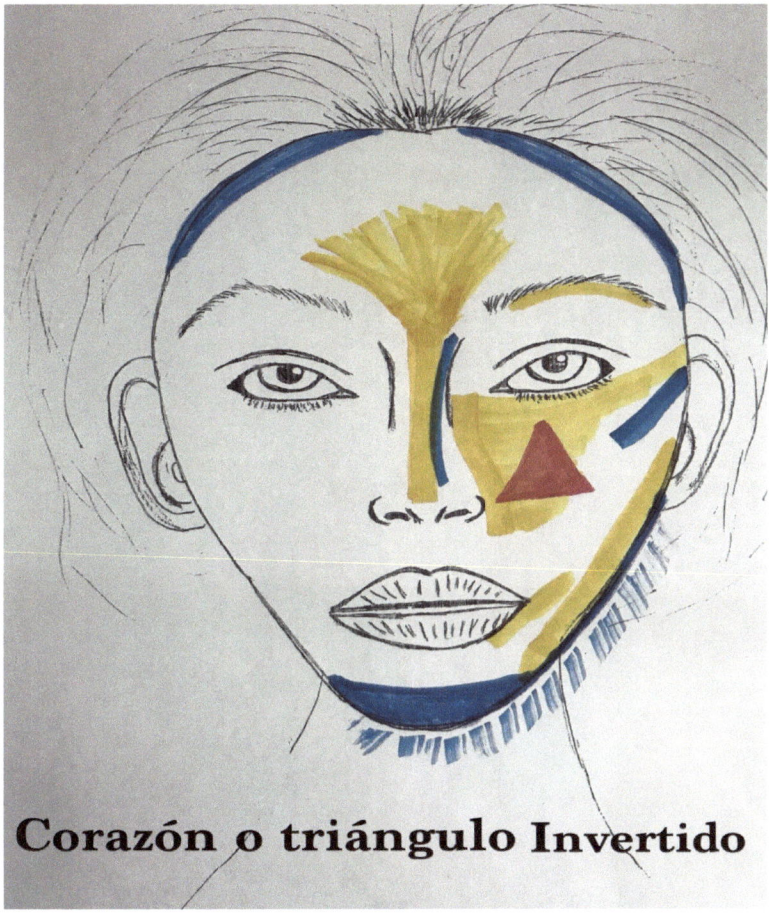

Corazón o triángulo Invertido

Las líneas azules en forma vertical en la parte de abajo significan que el contorno oscuro se arrastra hacia abajo de los bordes del rostro.

Rostro Cuadrado: Es un rostro ancho con la frente cuadrada y el área maxilar ancha.

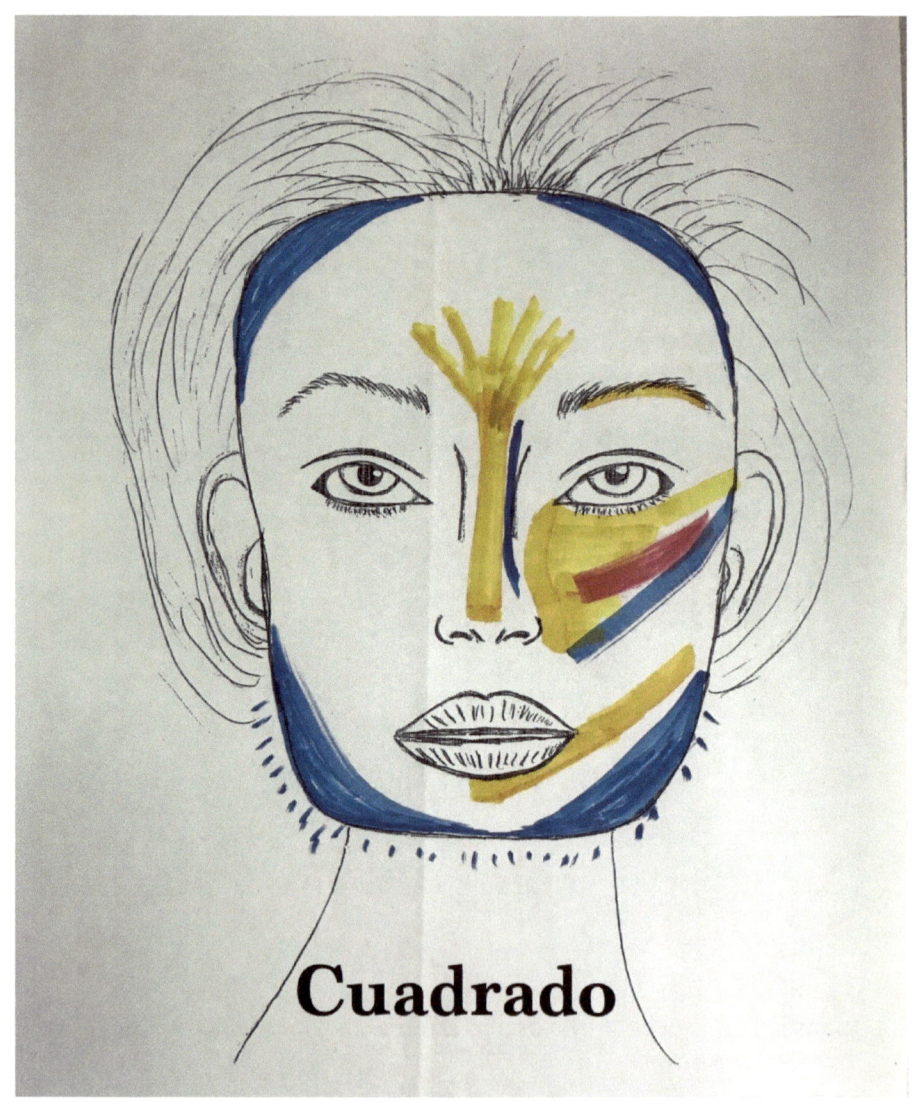

Rostro Alargado o rectangular: La frente es amplia de igual forma el mentón. El área de mejillas es estrecha.

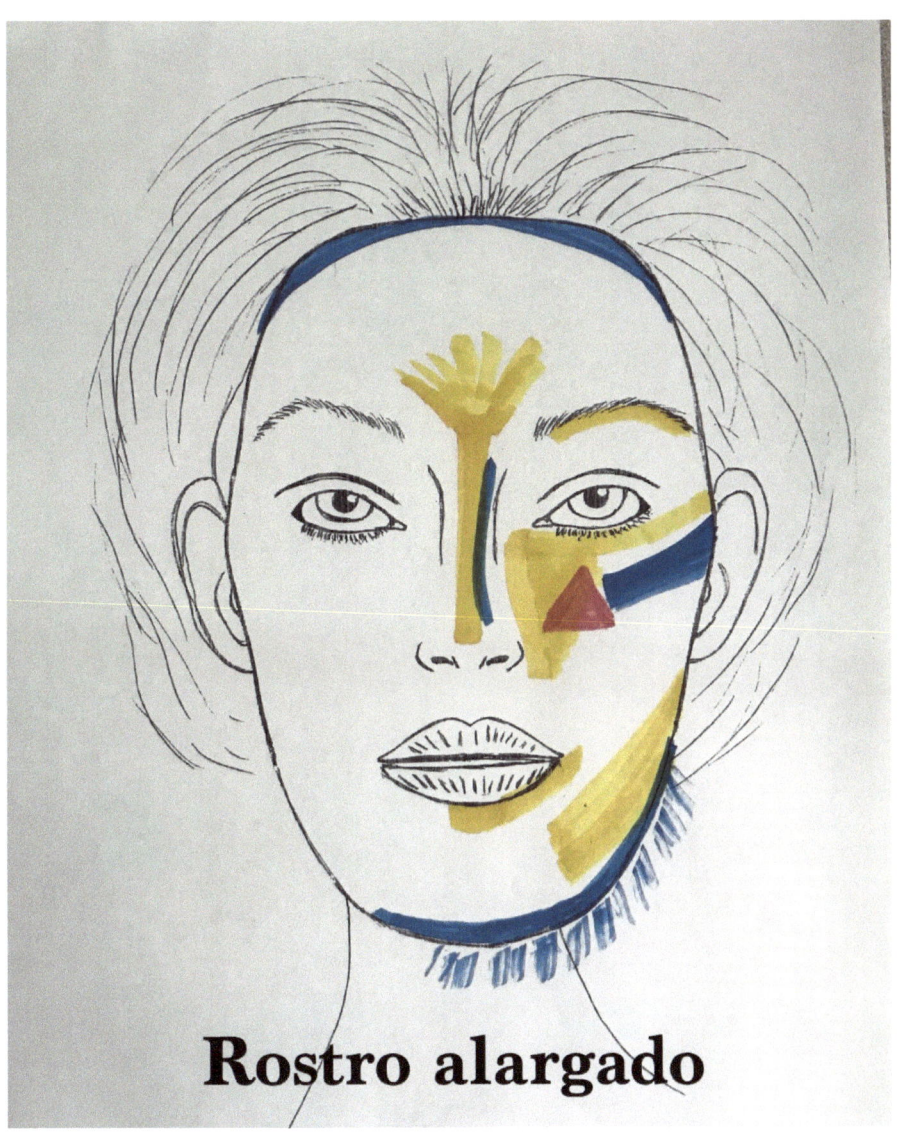

Rostro alargado

Rostro Triangular: Tiene el primer tercio más estrecho que el tercero.

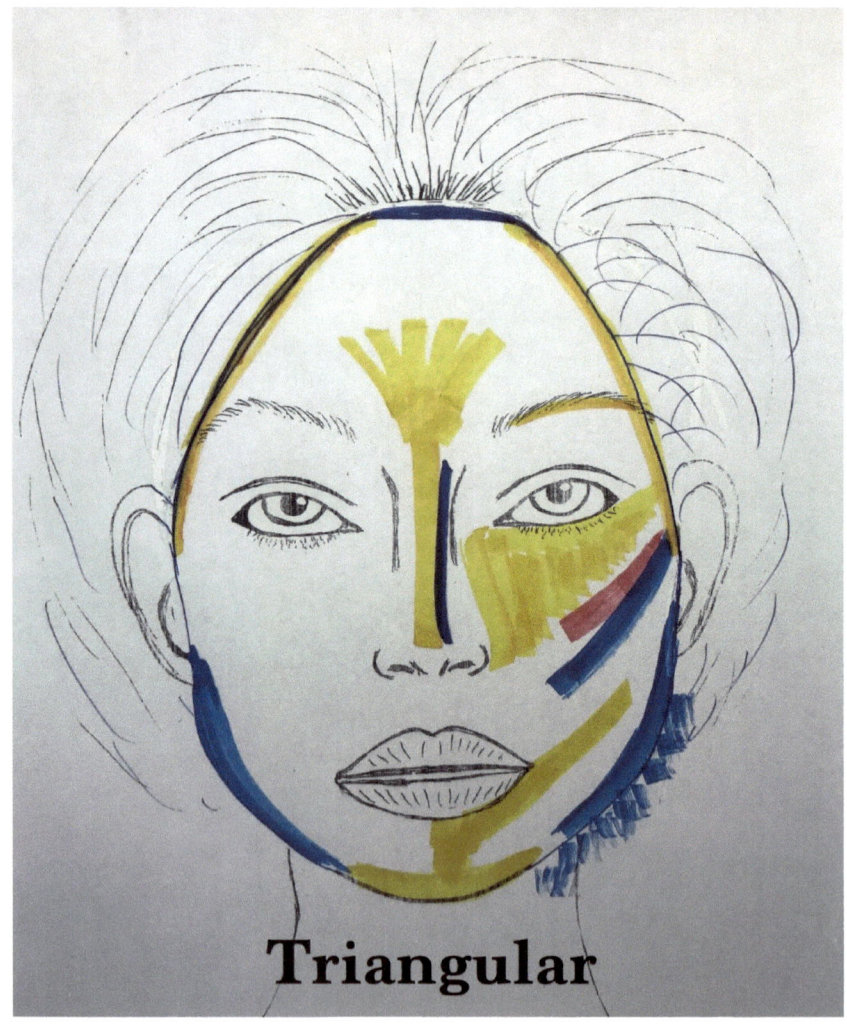

Rostro redondo: Este tipo de rostro lo vamos a encontrar con mucha frecuencia. Sus características son muy particulares ya que no solo el rostro es redondo si no que también sus mejillas tienden a ser prominentes y redondas. Este tipo de rostro como todos los demás tenemos que llevarlo a un rostro ovalado de manera que tenemos que trabajar todas las correcciones tanto claras como oscuras en forma angular.

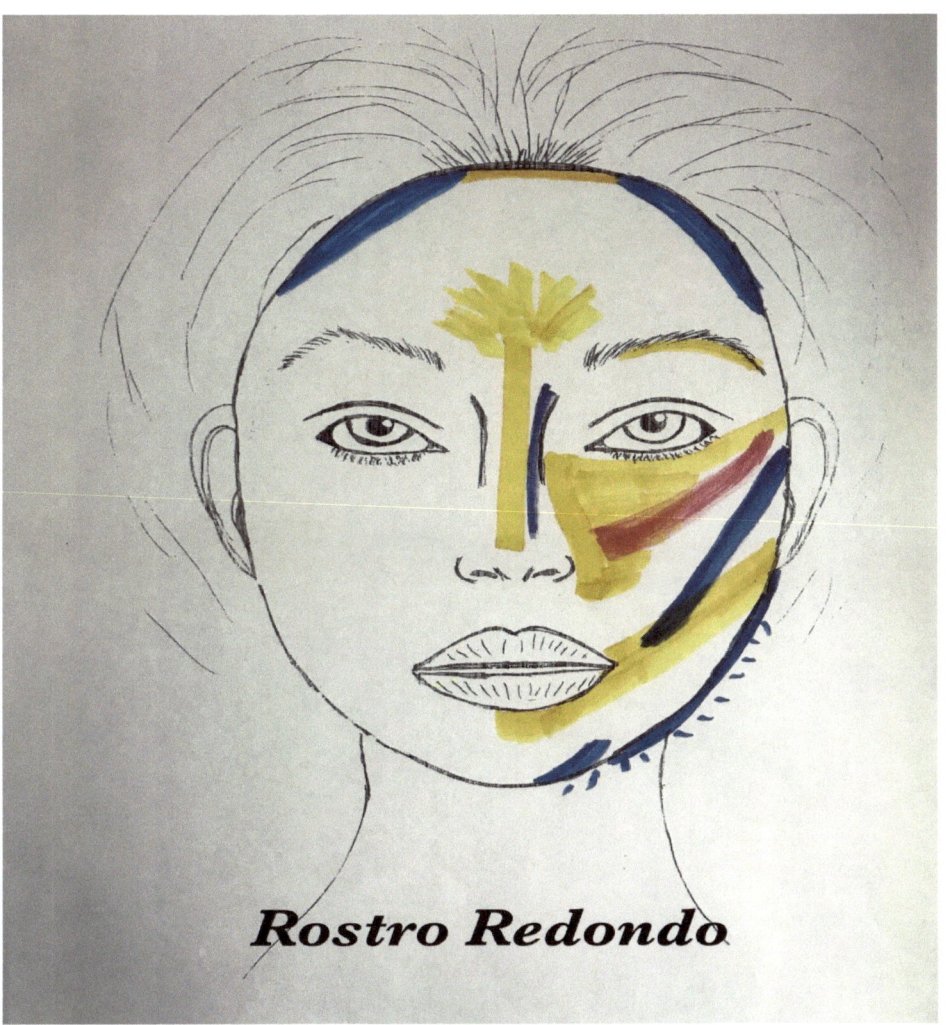

Rostro Redondo

Rostro Diamante: La frente y el mentón son estrechos con pómulos muy marcados.

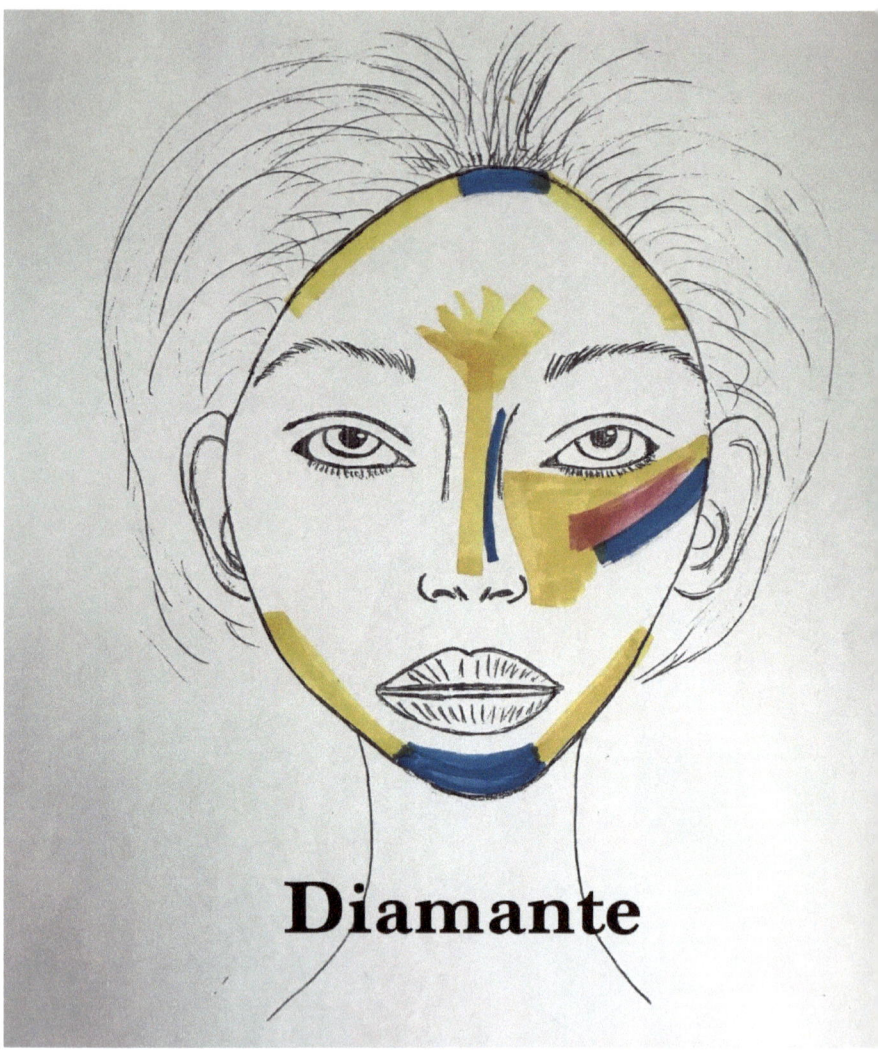

Leyenda: Amarillo áreas a dar luz - Azul áreas a oscurecer - Rojo rubor

Cabe destacar que hay personas que tienen características combinadas por lo que su rostro no tiene una definición si no una combinación.

Corrección de labios

1- Los labios gruesos se delinean por dentro del borde del labio para dar la ilusión de reducción

2- Los labios finos se delinean lo más pegado al borde del labio para dar amplitud y grosor. Aplicar un poco de labial gloss en el borde del labio es un buen truco para hacerlo parecer más grueso.

Corrección de los diferentes tipos de ojos
Características:

1- **Ojos separados**: Estos son los que en términos de distancia entre un ojo y otro cabe más de un ojo de su mismo tamaño entre ambos ojos. En este tipo de ojos no se debe iluminar en el lagrimal. Se debe aplicar sombra más oscura en el párpado comenzando desde el lagrimal y se va difuminando de manera que al final del párpado quede más clara, se puede utilizar un color claro de la mitad del ojo hacia el final del mismo. El delineador debe ser negro o bastante oscuro colocándolo en toda la línea de agua y sobre las pestañas. La corrección del tabique de la nariz debe ser bien trabajada hasta arriba casi llegando a las cejas por otro lado la mascara se debe colocar en mayor cantidad y enfatizar las pestañas más pegadas al lagrimal tanto arriba como abajo. El pómulo alto debe ser bien iluminado. Todo esto hará lucir el ojo más junto.

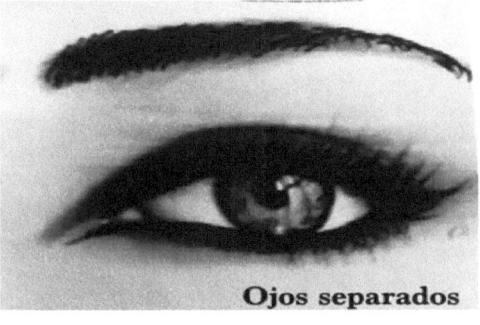

Ojos separados

2- **Ojos juntos:** Este tipo de ojo contrario al separado se caracteriza precisamente por que entre sus ojos no hay espacio para otro ojo de su mismo tamaño. Contrario al tipo de ojo separado descrito anteriormente este debe llevar luz en el lagrimal, aplicar sombras claras desde el lagrimal hacia dentro del párpado y sombras oscuras al final del ojo. De la mitad del ojo debajo de la línea de agua bien pegado a las pestañas se debe delinear con negro o color oscuro incluyendo la línea superior. La mascara se utiliza peinando las pestañas hacia la parte externa del ojo y menos volumen en las pestañas de la mitad del ojo hacia el lagrimal. Resalta mucho utilizar en la línea de agua un delineador crema natural o blanco.

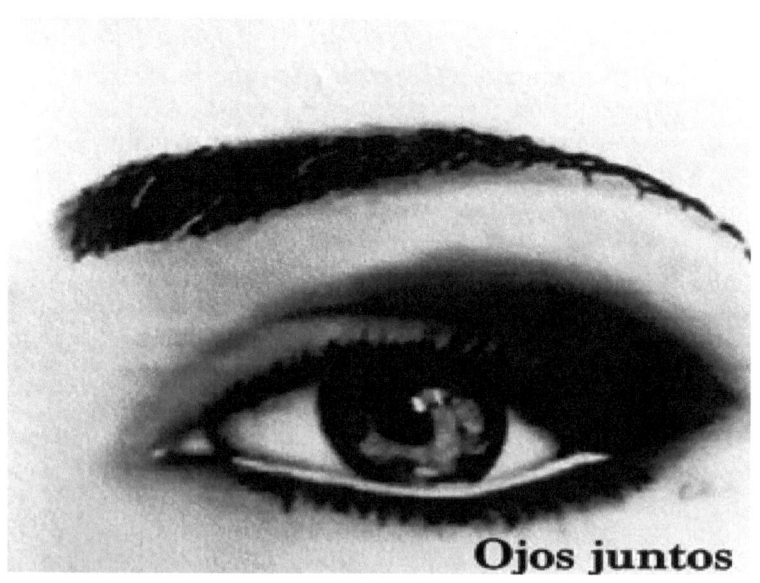

Ojos juntos

3- **Ojos hundidos o profundos:** Estos ojos se caracterizan por que tienen el párpado fijo más grande en la parte externa de ojo y tiende a caer sobre el párpado móvil. La forma de corrección en este tipo de ojos es aplicar un color no muy oscuro ni muy claro y que sea mate en la parte externa del ojo y subiendo más arriba de la cuenca en forma de V, llevándolo hacia el lagrimal pero sin llegar a él para que se vea una continuidad en el párpado y no se vea caído. Cualquier color claro se aplica en el comienzo hasta el centro del ojo. Se debe delinear en la parte superior del ojo bien pegado a las pestañas y llevar la línea desde más fina hasta más gruesa al final del ojo. Al final del ojo se forma con la línea una pequeña V para unirla a la línea de abajo que solo debe ir bien pegada a las pestañas y solo al final del ojo. En la línea de agua se recomienda no usar delineador o usar un color natural o blanco suave.

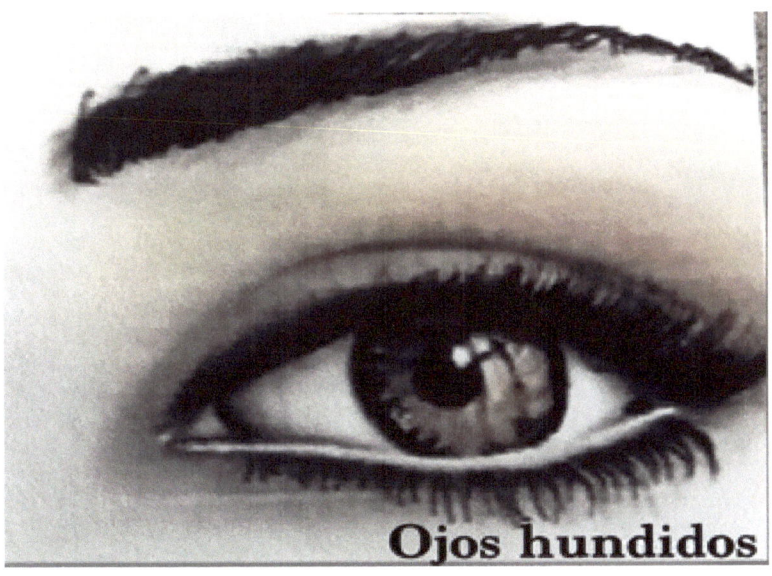
Ojos hundidos

4- **Ojos saltones:** Se caracteriza por ser un ojo prominente osea sobresale. Estos ojos tienden a ser grandes y su forma de corrección es buscar almendrarlo. Se recomienda sombra oscura en el párpado móvil por lo menos del centro del ojo hacia el final formando una V y alargarlo hacia fuera del ojo para que quede como un ángulo. También luce muy bonito llevar la sombra un poco más arriba de la cuenca. Se delinea en negro tanto arriba como abajo incluyendo ambas líneas de agua. Debe enfatizar y peinar las pestañas con mascara hacia la parte externa del ojo.

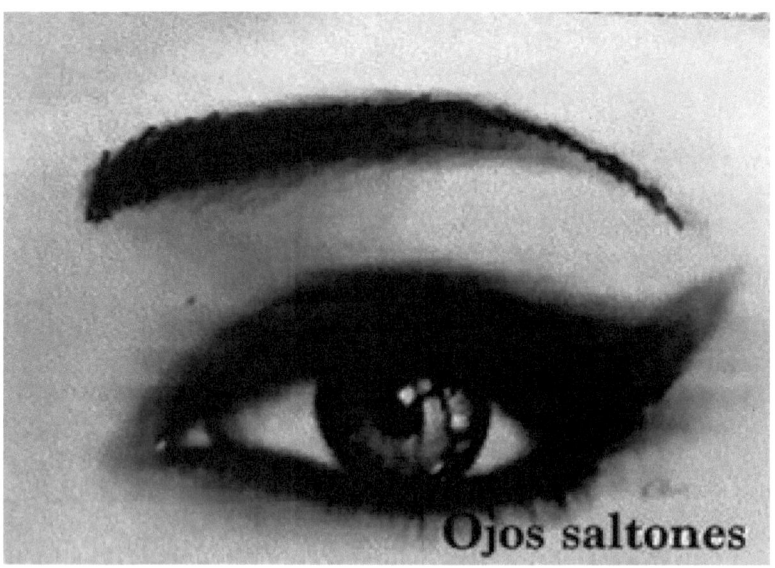
Ojos saltones

5- **Ojos almendrados:** Es el ojo ideal y tiene forma de almendra. Cualquier tipo de maquillaje le luce bien pero siempre tratando de mantener y potenciar su forma natural (almendra).

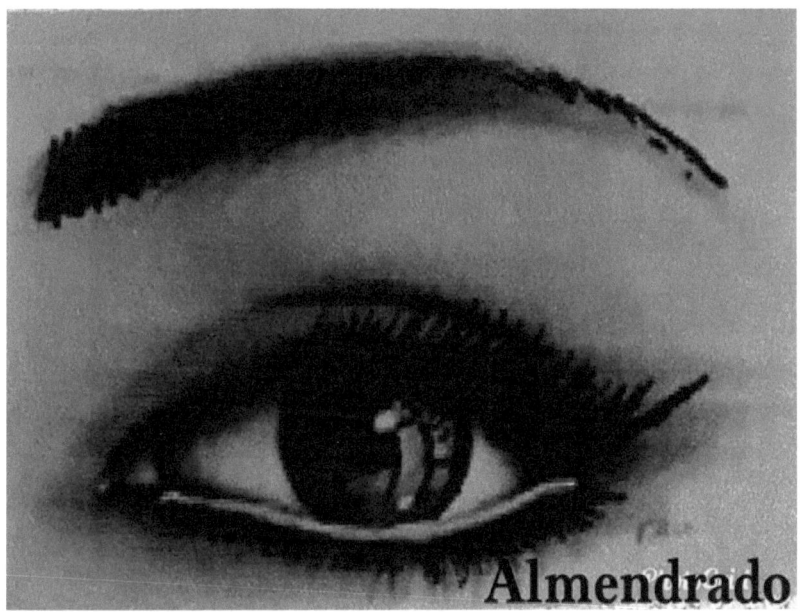

6- **Ojos pequeños:** Se debe aplicar un color claro en toda la base del ojo tanto en el párpado fijo como el móvil. Puede ser en colores pero el color escogido debe ser claro, se hace una línea un poco más arriba de la cuenca hacia el lagrimal. Ese mismo tono se lleva de la mitad del ojo por todo el párpado móvil y fijo hacia la parte externa siguiendo la línea que ya marcamos. El propósito es que las sombras se apliquen un poco más arriba de la cuenca para darle amplitud al párpado. El color claro que pusimos de base se puede dejar en la primera mitad del ojo o

utilizar otro color claro. El delineado debe ser al ras de las pestañas de arriba solo para que las pestañas se vean más abundantes. De igual manera al final de las pestañas en la línea de abajo formando una V donde se encuentren ambas líneas para mantener el ojo almendrado. La línea del ojo debe ser color crema natural o blanco suave. Si es de su preferencia se puede poner esa línea clara también en la línea de agua superior.

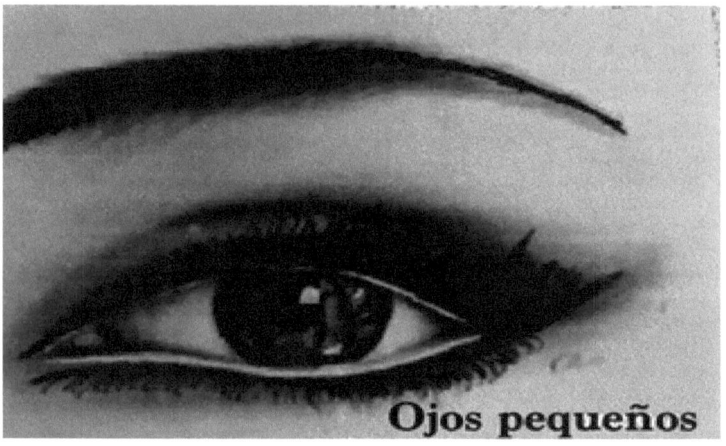

Ojos pequeños

7- **Ojos grandes**: Los ojos grandes son ideales pues permiten todo tipo de maquillaje y variedad de delineados desde negros hasta de colores. Lo que si es bien importante es que si es grande pero no es almendrado pues hay que aplicar correcciones para almendrarlo. Esto se hace poniendo sombra oscura en la V externa del ojo. También el resto del párpado puede llevar un poco de oscuridad (en un tono no muy oscuro) pero el mayor peso de oscuridad debe ser en la V externa. Siempre debe delinearse en la línea de agua con un delineador oscuro.

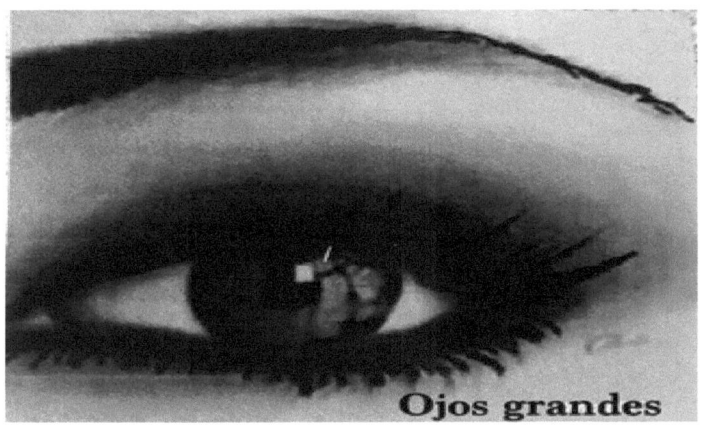

8- **Ojos redondos:** Las correcciones son básicamente las mismas que el de ojo saltón, solo que en este caso siempre se debe llevar la sombra oscura más arriba de la cuenca y alargarla hacia fuera del ojo en forma angular, esto tiene como propósito que el ojo se vea más alargado y almendrado. El lagrimal se puede iluminar con un delineador claro y dejarlo abierto en la zona del lagrimal.

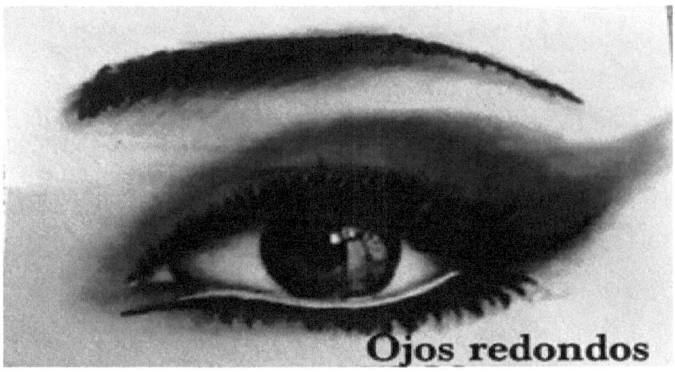

https://jocris70.wordpress.com/2017/11/04/morfologia-y-visagismo-de-o

Colorimetría

Colorimetría: Es la ciencia que estudia los colores y sus posibles combinaciones al mezclar unos con otros. Para esto utilizamos lo que se conoce como Círculo Cromático.

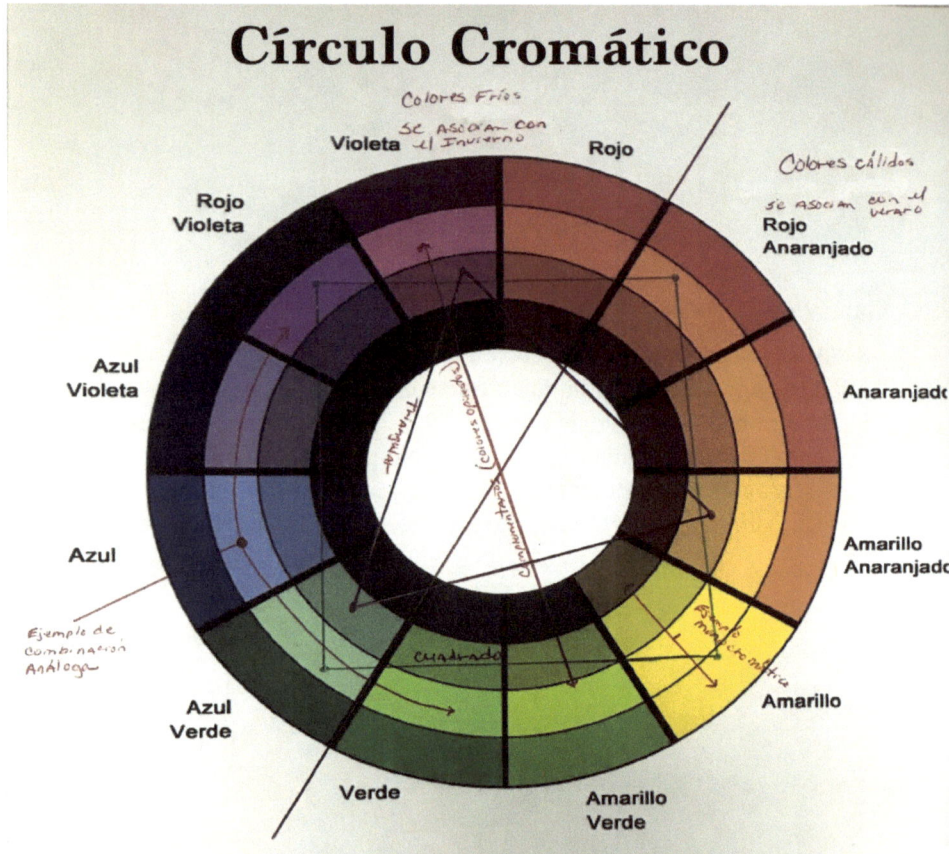

Editado por: Mildred Pérez

https://www.bing.com/images/search?view=detailV2&id=AFCD87B4DC8A8EF C024FF0D4CE10A26223496307&thid=OIP.kwEZy67YY2wz07a7Lcyl1wHaGh &mediaurl=https://emakeupblog.files.wordpress.com/2014/04/circulo_cromatico _maquillaje_espanol.jpg&exph=751&expw=852&q=sombras que favorecen los diferentes colores de ojo&selectedindex=32&ajaxhist=0&vt=0&eim=1,2,6

El Círculo Cromático se divide entre colores cálidos y fríos. Los colores cálidos son los amarillos y todos los colores que surgen del amarillo, estos se asocian mucho con el verano. Los colores fríos son los colores que surgen del azul y se asocian al invierno.

Existen varias combinaciones: **Ver imagen del círculo cromático con los ejemplos.**

Monocromática: La combinación monocromática es un color en toda su grama desde el más claro hasta el más oscuro.

Análoga: Se escoge un color que queramos utilizar ya sea entre la gama de fríos o cálidos y varios colores a ambos lados del color escogido, se sugieren dos pero no más de 5 consecutivos.

Complementarios: Escogemos un color y lo combinamos con el color opuesto en el círculo cromático.

Triangular: Dibujamos sobre el círculo un triángulo con partes iguales y podemos combinar las tres esquinas de ese triángulo. Ese triángulo de manera imaginaria lo podemos rotar.

Cuadrado: Dibujamos un cuadrado sobre el círculo y los colores de cada punta serían los colores que podemos combinar. Los colores van a variar al igual que en el triangular dependiendo la rotación que hagamos.

Neutrales: Son los colores neutros y estos son la gama del negro, blanco y gris.

Recomiendo comprar la rueda del círculo cromático para mejor manejo de todas las posibles combinaciones.

Nota: Se recomienda combinar el rubor y el labial en la misma gama ya sea en los tonos fríos o cálidos. Esto redunda en un maquillaje más armónico.

Tonalidades de sombras que favorecen los diferentes colores de ojos.

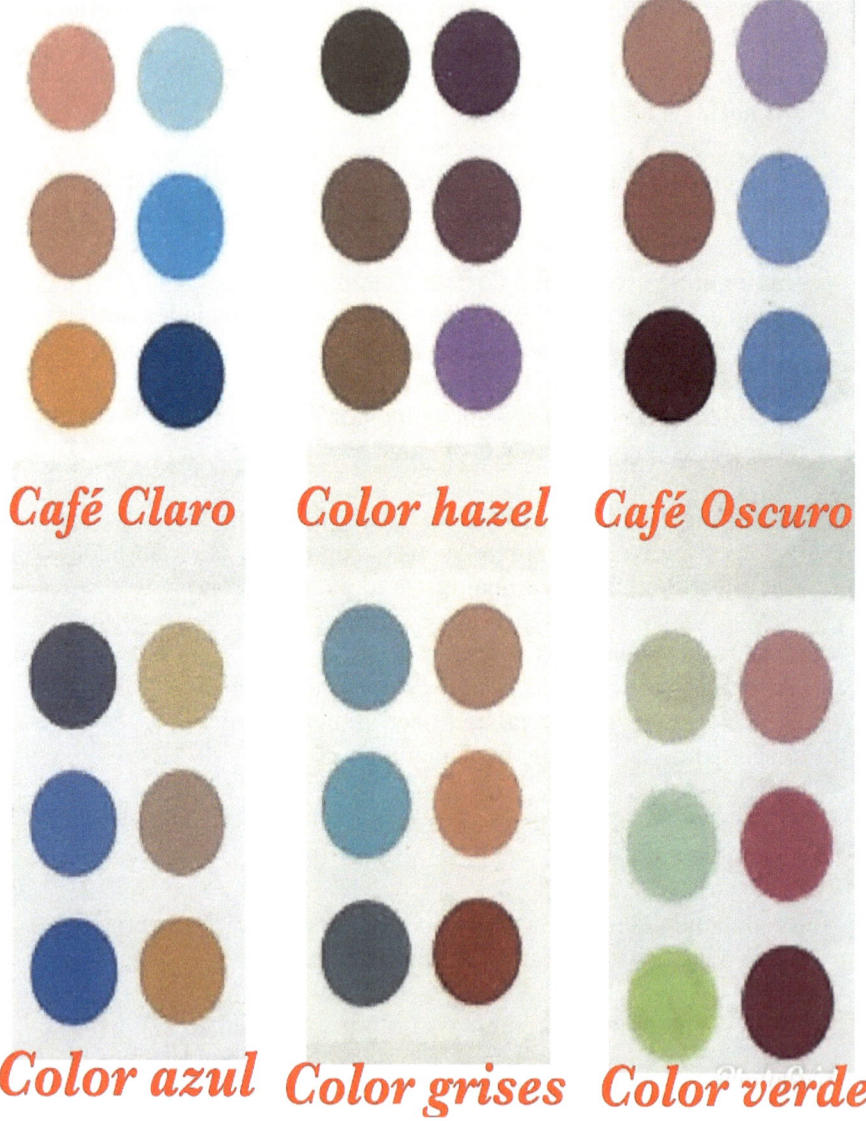

Referencias

[Imagen Digital]. (14 de abril de 2014). Recuperado el 31 de marzo de 2019, de https://www.bing.com/images/search?view=detailV2&id=AFCD87B4DC8A8EFC024FF0D4CE10A26223496307&thid=OIP.kwEZy67YY2wz07a7Lcyl1wHaGh&mediaurl=https://emakeupblog.files.wordpress.com/2014/04/circulo_cromatico_maquillaje_espanol.jpg&exph=751&expw=852&q=sombras que favorecen los diferentes colores de ojo&selectedindex=32&ajaxhist=0&vt=0&eim=1,2,6

[Imagen Digital]. (4 de nov. de 2017). Recuperado el 31 de marzo de 2019, de https://jocris70.wordpress.com/2017/11/04/morfologia-y-visagismo-de-ojos

NOTAS

www.ingramcontent.com/pod-product-compliance
Lightning Source LLC
Chambersburg PA
CBHW041112180526
45172CB00001B/221